MARINA ABRAMOVIĆ
Performing body

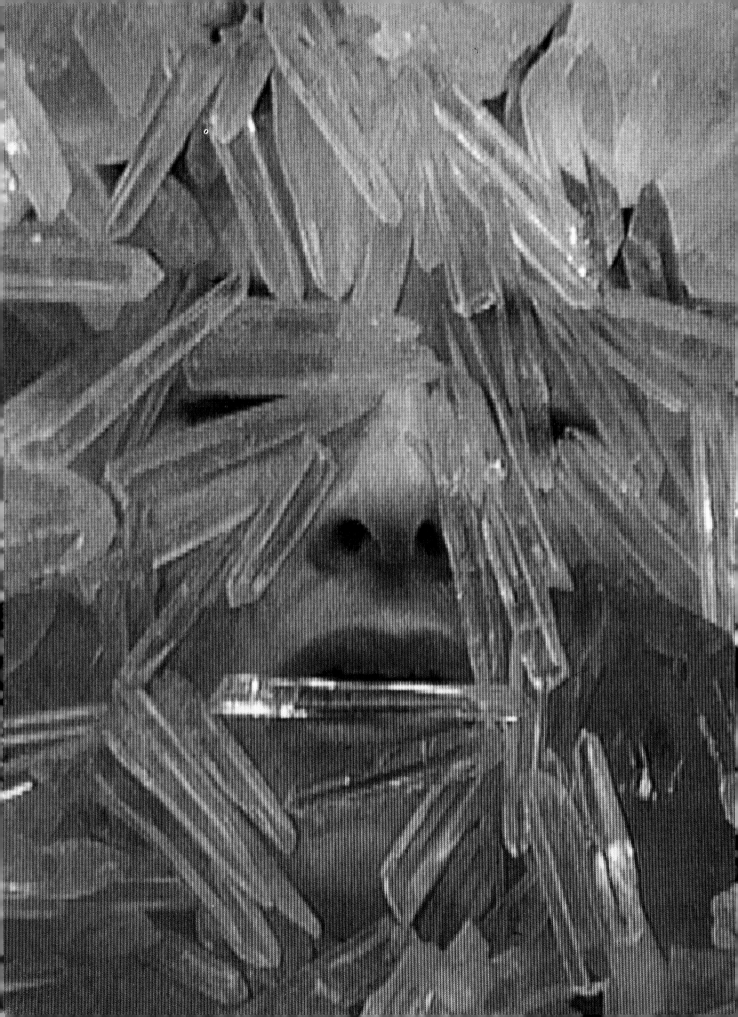

Marina Abramović
Performing Body

Studio Stefania Miscetti
Associazione Culturale Mantellate

Zerynthia, Associazione
per l'Arte Contemporanea

Questa pubblicazione documenta
il passaggio di Marina Abramović
a Roma, dopo vent'anni di assenza,
con *Performing Body.*
Le installazioni presso lo Studio Stefania
Miscetti e Zerynthia (19 maggio – 30
settembre 1997) e la lecture del 19
maggio tenutasi al Palazzo delle
Esposizioni, hanno costituito una
favorevole occasione di incontro con
l'artista prima dell'assegnazione del
Leone d'Oro per la scultura della XLVII
Biennale di Venezia.

This publication records the passage of
Marina Abramović in Roma, after an
absence of twenty years, with *Performing
Body*. The installations at the Studio
Miscetti and Zerynthia (19 May – 30
September 1997) and the lecture held at
the Palazzo delle Esposizioni on 19 May
provided an excellent chance to meet the
artist before she was awarded the Leone
d'Oro for Sculpture at the 47th Venice
Biennale.

Si ringrazia per il sostegno e la
collaborazione all'intero progetto
l'Ambasciata Reale dei Paesi Bassi
a Roma / Thanks are due to the Royal
Embassy of the Netherlands in Rome for
its support and collaboration towards the
entire project.

Si ringraziano / Thanks are due to
Sean Kelly Gallery per aver messo
a disposizione le opere / for making the
works available; Rosella Siligato per la
conferenza al / for the lecture at Palazzo
delle Esposizioni; Alexander Godschalk
e / and Massimo Burgio

Un ringraziamento particolare a / Special
thanks to Maria Silva Papais per la
preziosa disponibilità / for her invaluable
help

Si ringrazia per il supporto
l'Assessorato alla Cultura della Regione
Lazio / Thanks are due to the Cultural
Department of the Regional Council of
Latium for its support

Con il contributo di / With the
contribution of

TESECO
per l'Arte

Sommario

Contents

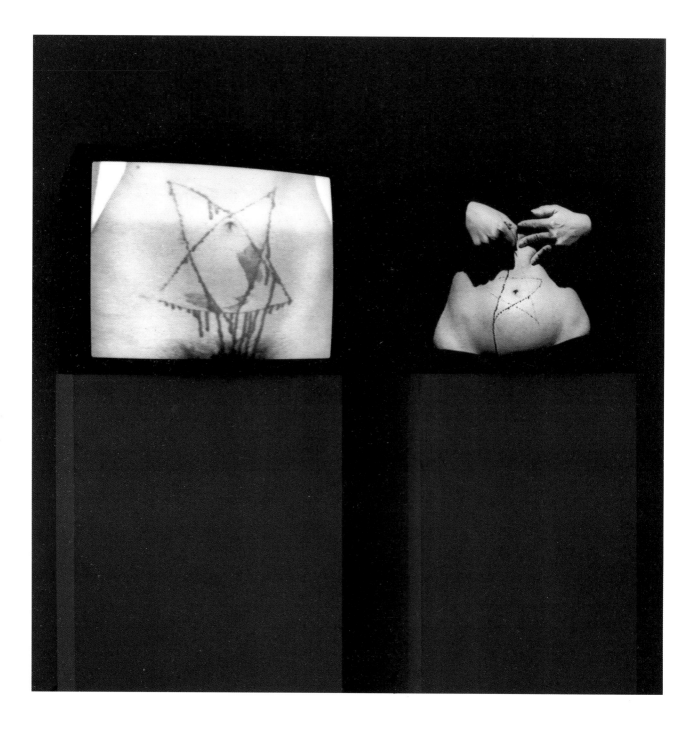

Conversazione con Marina Abramović

Dobrila Denegri

"L'arte che si riferisce esclusivamente a se stessa è possibile solo nelle società decadenti e può esistere soltanto nelle città. Appena una persona si trova da sola fuori dalla città, nel deserto, "l'oggetto" non svolge più la sua funzione, e l'arte per l'arte perde significato.
Inizialmente, l'arte non si riferiva mai al proprio contesto, ma è sorta proprio dall'interesse per l'essere umano, che ne aveva necessità per i suoi riti e per la sua religione".
Marina Abramović

La comprensione dell'arte di Marina Abramović non si può separare dalla sua personalità e dal suo interesse nei confronti del modo di vivere e della creatività dell'artista all'interno di una realtà specifica.
Nella citazione precedente l'artista definisce precisamente la sfera di riferimento del suo lavoro, e conferma la tesi di Wittgenstein sull'identità tra etica ed estetica, arte e vita.
Da un punto di vista storico, questa visione dell'arte affonda le proprie radici nei movimenti dell'avanguardia storica e delle nuove avanguardie del dopoguerra, che hanno profondamente mutato le categorie di comprensione e percezione del lavoro artistico.
Seguendo il sentiero tracciato per primo da Marcel Duchamp e da John Cage, gli artisti degli anni Cinquanta e Sessanta hanno sperimentato nuovi modi di espressione che hanno focalizzato l'interesse per il corpo, il movimento e lo spazio, insistendo sulla demistificazione dell'atto artistico, la democratizzazione dell'arte e il coinvolgimento dello spettatore.
Queste tendenze ovviamente mettono in discussione il valore materiale dell'oggetto d'arte, facendo strada a nuove forme di pratica artistica definita dalla critica moderna come post-oggettualità (Donald Kersham) o arte dematerializzata (Lucy Lippard, John Chandler), enfatizzando l'attitudine e il comportamento dell'artista verso la processualità delle operazioni creative.
Marina Abramović basa il proprio lavoro, o piuttosto la sua intera attività di artista, sull'intreccio tra tradizioni e saggezza appartenenti a culture arcaiche e la realtà della società contemporanea, trasformando la propria esperienza profonda ed individuale in un concetto universale. Questo principio è la base dell'attualità del suo lavoro.
In questo momento in cui tutti i sistemi filosofici sono messi in questione, quelli religiosi hanno perso la loro assolutezza, e i sistemi di valori sono scomparsi mentre i nuovi debbono ancora formarsi, ci si domanda quale possa essere il ruolo dell'arte e il compito dell'artista.
Abramović crede che un artista oggi possa essere un compagno che segue l'uomo nel viaggio pericoloso verso la scoperta dell'io interiore. Quindi crea un'arte che oltre ad essere rivolta alla percezione visiva è indirizzata anche agli altri sensi, operazione attraverso la quale è possibile aprire nuovi canali di comunicazione e consapevolezza al di là del razionale.
In questo senso il suo lavoro è interattivo e colloca l'osservatore in un ruolo di fattore attivante.
L'interattività diviene sempre più una caratteristica di alcune tendenze dell'arte contemporanea, al di là dei materiali impiegati, cercando di seguire e riflettere le modalità di funzionamento dei sistemi tecnologici informatici che ci influenzano sia a livello di coscienza sia di comportamento.

La società contemporanea è caratterizzata da un bisogno frenetico di superare i limiti del corpo e della mente attraverso i mezzi istantanei della tecnocultura.
In questo contesto il lavoro di Marina Abramović è particolarmente ricco di significato perché indica un concetto diverso per il superamento di tali limiti e la reale possibilità di apertura di canali alternativi, per raggiungere la consapevolezza individuale e la centralità interiore.

La seguente conversazione si è svolta in occasione della prima mostra personale di Marina Abramović a Roma dove ha avuto modo di parlare degli aspetti chiave del suo lavoro nonché dei vari stadi di sviluppo dagli esordi fino ad oggi.

DOBRILA DENEGRI: *Nei primi anni Settanta hai realizzato ambienti sonori e poi hai iniziato a lavorare direttamente con il corpo.*
Che cosa ha significato l'esperienza della performance per te?
MARINA ABRAMOVIĆ: Inizialmente ho fatto installazioni sonore che, nel tempo, hanno rivelato il crescente bisogno di coinvolgimento del corpo, ma esclusivamente attraverso il suono che era l'elemento base.
Veramente posso dire di essere arrivata alla performance attraverso il suono, e le mie prime performance erano molto ritmiche, come è chiaro dagli stessi titoli, ad esempio *Rhytm 0, Rhytm 2, Rhytm 4.*
Questo spostamento verso la Body Art è avvenuto spontaneamente, quasi inconsciamente, e dopo la prima performance semplicemente non ho più potuto immaginare di lavorare con un altro mezzo.
Attraverso la performance ho trovato la possibilità di stabilire un dialogo con il pubblico mediante uno scambio di energia che tendeva ad una trasformazione dell'energia stessa.
Non potevo realizzare un solo lavoro senza la presenza del pubblico, perché questo mi dava l'energia affinché io riuscissi, attraverso un'azione specifica, ad assimilarla e a rimandarla indietro, a creare un vero campo energetico.
In tutte le mie performance mi sono impegnata ad esaminare i miei limiti fisici e mentali che non avrei potuto oltrepassare senza questo campo di energia generato insieme al pubblico.

DD: *Il tuo lavoro ha sempre rivelato l'intenzione di portare il corpo a quello stato estremo che è vicino a certi riti praticati da culture arcaiche che hai studiato o con le quali sei entrata in diretto contatto nei tuoi lunghi viaggi e soggiorni, anche durante il periodo di collaborazione con Ulay.*
MA: Sì, quando sono stata in Tibet, o quando ho vissuto tra gli aborigeni in Australia, o quando ho appreso alcuni dei rituali Sufi, ho capito che queste culture hanno una lunga tradizione di tecniche di meditazione che portano il corpo ad uno stato di confine, di limite che rende capaci di un salto mentale per introdurci in dimensioni differenti dell'esistenza e per eliminare la paura del dolore, della morte o delle limitazioni del corpo.
Noi nella nostra civiltà occidentale siamo così pieni di paure, contrariamente alle culture orientali, che non abbiamo mai sviluppato tecniche che possano spostare i limiti fisici.
Per me la performance è stata una forma che ha reso possibile questo salto mentale.

Inizialmente, quando lavoravo da sola, o nella prima fase del mio lavoro con Ulay, l'elemento del pericolo, il confronto con il dolore e l'esaurimento delle forze fisiche erano molto importanti, perché questi sono gli stati della "presenza" totale nel proprio corpo, stati che rendono una persona all'erta e cosciente.

Nei primi anni Ottanta quando la scena artistica ha iniziato a cambiare e tutti gli artisti si sono messi di nuovo a dipingere, Ulay e io abbiamo deciso di tornare alla natura, di andare nel deserto e vedere che tipo di esperienza ci potesse offrire questo paesaggio essenziale.

Volevamo anche venire a conoscenza di tutto il retaggio delle culture arcaiche, integrandoci ad esse e poi cercando di trasformare e portare queste esperienze all'interno del nostro lavoro, così da formare una sorta di ponte tra Oriente e Occidente.

Nightsea Crossing è una performance che nasce da questa concezione e consiste nello stare seduti per sette ore senza muoversi, cosa che richiede il massimo della concentrazione mentale e del controllo del corpo.

DD: *Quale ruolo ha nel tuo lavoro l'idea del viaggio, del nomadismo e del confine?*
MA: Quando ho lasciato la Yugoslavia ho deciso di essere una nomade moderna.

Vedo il mondo intero come il mio studio e sono sempre più interessata ad essere in un "luogo" che chiamo "the space in between", lo spazio fra due cose, lo spazio di transito, quello che è il passaggio tra due luoghi, quando si lascia un posto e si arriva in un altro (come le sale d'aspetto, le stazioni, etc.).

Sono molto attratta da questo tipo di situazioni di transizione spazio-temporale, da quei momenti di abbandono di se stessi e quindi di apertura a tutto ciò che il mondo può offrire. Per me questo è lo stato creativo dove vorrei sempre essere.

Tutto il mio lavoro, fin dall'inizio, è incentrato sull'idea dell'attraversamento dei confini in senso fisico e metaforico.

La civiltà occidentale ha completamente perso il contatto con la natura e attraverso il mio lavoro, il modo in cui uso materiali specifici (cristalli, rame, capelli,.etc.) spero di riuscire ad indicare la necessità di ricongiungere il corpo umano con quello "planetario".

DD: *Mentre realizzavi i* Transitory Objects *hai inventato un tuo originale sistema di classificazione dei minerali ognuno dei quali assume un significato e una funzione particolare in relazione al pianeta e al corpo umano.*

Così il quarzo chiaro corrisponde agli occhi del pianeta, il verde alle sue mani, l'opaco alla mente, il rosa al cuore del pianeta. La sodalite è lo spirito, l'ametista il dente della sapienza, la fucsite lo stomaco.

Qual è la funzione dei Transitory Objects *e come si mettono in relazione con il tuo lavoro precedente?*

MA: Molti pensano che con il mio lavoro sui *Transitory Objects* io abbia abbandonato la performance.

Per me i *Transitory Objects* significano invece un approfondimento all'interno della performance, solo che questa volta gli oggetti sono fatti per il pubblico, e per me diventano un'opera d'arte quando sono usati da qualcuno.

Nella performance tradizionale gli spettatori hanno sempre un ruolo di osservatori passivi,

ma il mio desiderio è che ognuno possa fare la propria esperienza. Penso che l'esperienza fisica individuale sia estremamente importante, dal momento che questo è l'unico modo di cambiare la nostra consapevolezza delle cose. Nessuno è stato mai trasformato dal guardare una performance, o dal leggere un buon libro, ma un'esperienza reale può cambiare la coscienza.

Non penso che l'arte possa cambiare il mondo, ma credo che certe azioni artistiche possano influenzare un cambiamento della mente.

DD: *Diversamente dai* Transitory Objects *le installazioni* Cleaning the Mirror *sono performance realizzate in studio e poi registrate, quindi elaborate e presentate successivamente attraverso mezzi tecnologici.*
Qual è l'intenzione di queste diverse direzioni di comunicazione con il pubblico che hai esplorato?

MA: Nelle performance degli anni Settanta e Ottanta l'azione si svolgeva in tempo reale e in un determinato spazio in presenza del pubblico.

Negli anni Novanta si è sviluppata una nuova tendenza, anche da parte di altri giovani artisti, quella di mediare la comunicazione con il pubblico, introducendo un mezzo tecnologico tra la vera e propria azione e la presentazione del lavoro stesso.

Ciò che resta immutato, e che per me assume grande importanza, è mantenere il tempo reale. Il tempo non viene manipolato e la realtà dell'esperienza viene restituita al pubblico attraverso la stessa durata dell'azione e della percezione.

La video installazione si sostituisce alla presenza dell'artista.

DD: *Quali sono i temi con i quali ti confronti nella serie di video installazioni* Cleaning the Mirror?

MA: Vorrei mettere le persone direttamente di fronte a tutti gli aspetti che sono stati soppressi nella nostra cultura, soprattutto perché sono in relazione con paure primarie: la paura della morte, del dolore...

Questa è l'idea sottolineata dalla video installazione *Cleaning The Mirror I* dove pulisco uno scheletro umano, che prendo come rappresentazione metaforica dell'ultimo specchio che tutti possiamo trovarci di fronte.

Il lavoro consiste in un'azione semplice, quella della pulizia vera e propria di uno scheletro, lavato da me con acqua e sapone e sfregato energicamente con una spazzola.

Tutto è ripreso in tempo reale da diverse videocamere che inquadrano parti del corpo divise in sezioni, ed anche il suono è registrato in diverse tracce durante tutta la durata dell'azione.

La restituzione della performance al pubblico avviene attraverso la ricomposizione del corpo in una videoscultura composta da cinque monitor, ognuno dei quali mostra un frammento: la testa, il torace, le mani, il bacino, i piedi.

Lo stesso tema del confronto con la morte e della transitorietà del corpo lo affronto in un'altra parte di questa serie, *Cleaning The Mirror II:* giaccio distesa con uno scheletro sul mio corpo, con il mio respiro che lo muove, alludendo precisamente al limite impalpabile tra la vita e la morte.

La terza parte del lavoro *Cleaning The Mirror - Power Objects* è in realtà la ricostituzione del

potere spirituale nel corpo con l'aiuto di oggetti che emettono uno speciale tipo di energia.
Ho usato per la videoinstallazione oggetti rituali autentici provenienti dalla collezione del
Pitt Rivers Museum, quali ad esempio un ibis egiziano mummificato, uno specchio di rame
della Grecia arcaica, un paio di scarpe a cui gli aborigeni australiani attribuiscono il potere
di far volare, una bottiglia medievale dove si trova racchiusa una strega.
La presenza di questi oggetti dai forti poteri è presente in tutte le culture arcaiche: la nostra
civiltà cerca di allontanarli, richiudendoli in teche e musei, difendendosi così anche dal
domandarsi il significato a cui alludono.
Per le installazioni nello spazio ho creato direttamente le sculture che chiamo *Power Objects*:
figure di cera con all'interno un cristallo e poi bendate come mummie.
Il rituale che compio personalmente nel bendare le figure e poi nel cospargerle di sangue di
maiale, rende questi oggetti carichi di energia e di un forte potere simbolico.

DD: *Durante gli anni Sessanta e Settanta l'interesse degli artisti era rivolto verso l'esperienza
del tempo e dello spazio reale e gli artisti impegnati nelle performance consideravano la teatra-
lizzazione il più negativo di tutti gli aspetti. Tu hai rappresentato le tue ultime meta-perfor-
mance* The Biography *e* Delusional *in teatro dove tu reciti o rimetti in scena azioni che hai fat-
to negli anni Settanta.
Qual è il significato di questo bisogno di ripetere azioni specifiche in un contesto differente e
in che modo tutto ciò incide sul cambiamento del concetto di originalità della performance?*
MA: Sento il bisogno di ripetere certe azioni. È interessante che il significato di certi concet-
ti cambi nel tempo e voglio esplorare e approfondire questo fenomeno del cambiamento di
significato dell'opera a seconda del contesto spazio-temporale.
Per di più, poche persone hanno visto le performance che abbiamo realizzato negli anni
Settanta e la documentazione è completamente inadeguata cosicché quel periodo ora corre
il rischio di essere mistificato.
Da una parte il mio lavoro è stato sempre dominato da elementi biografici e in questa fase
della mia vita sento la necessità di andare indietro verso le mie radici e di riesaminare alcu-
ni aspetti del mio patrimonio individuale e culturale. D'altra parte, sento la necessità di
riproporre non solo le mie performance, ma anche quelle di altri artisti che hanno lavorato
nel campo della Body Art (Gina Pane, Vito Acconci, Chris Burden) perché se posso fare io
quello che hanno fatto loro, chiunque altro lo potrà fare. Così il pubblico oggi può ripetere
le stesse performance e vivere la propria esperienza.
Tenendo presente questo spero di poter cambiare l'idea di originalità che era generalmente
collegata a questo tipo di lavoro.

DD: *Nei recenti lavori introduci elementi, quali il barocco, il* glamour, *l'ironia, l'umorismo, ele-
menti che rappresentano una vera novità in confronto alle tue opere precedenti.
Come sei arrivata ad usarli?*
MA: L'ultimo progetto imponente fatto da me ed Ulay era quello di camminare sulla Mu-
raglia Cinese e questa lunga performance è stata un'esperienza molto profonda ed intensa
per entrambi.
Per Ulay ha rappresentato la ricerca d'identità e per me la prova delle mie capacità fisiche e

mentali. Ho deciso di far venire alla luce aspetti della mia personalità che non avevo mai mostrato prima perché desideravo creare una certa immagine di me stessa in pubblico e, in linea con questo, esprimevo solo il mio lato radicale e quello legato ad un tipo di energia forte, quasi maschile .

Ho sempre avuto una concezione molto aperta della vita e con l'intenzione di realizzare completamente me stessa ho voluto introdurre nel mio lavoro altri aspetti della mia personalità, quali il desiderio di *glamour,* del *kitsch,* dell'umorismo, dell'ironia. Soprattutto ho voluto lavorare con tutte quelle cose che provocano il sentimento della vergogna.

Per questo tipo di performance preferisco il teatro perché questo contesto mi permette di posizionare me stessa come una specie di specchio sul quale il pubblico può proiettare i propri conflitti interni e le proprie controversie.

Nel corso degli anni mi sono rivolta più ad una ricerca spirituale vicina alle tecniche del Buddismo tibetano che alla pratica più mentale del Buddismo della tradizione giapponese.

Il Buddismo tibetano ha un immaginario che definirei quasi barocco.

È proprio questo barocco, inteso come ricchezza di stati contraddittori ed opposti e di immagini, che prendo in esame nel mio lavoro.

DD: Balkan Baroque *è un concetto che stai elaborando da tempo ed è riferito specificamente alle tue radici culturali ma rispecchia anche una condizione contemporanea. Che cosa significa* Balkan Baroque *per te?*

MA: Per me *Balkan Baroque* è una metafora personale che non ha nulla a che fare con il significato possibile della parola in senso storico-artistico.

Balkan Baroque rappresenta la ricchezza della mente, o piuttosto una specie di irrazionalità, una follia tipica di un'area geografica specifica.

Credo che l'ambiente, e al primo posto la configurazione geografica, sia estremamente importante per la formazione della psicologia collettiva. I Balcani sono un luogo dove Est e Ovest si incontrano, dunque un luogo dove due civiltà opposte vengono in contatto e si mescolano causando la contraddittorietà della nostra natura, che nessuno può capire e che io chiamo il barocco della mente. Essa è una sorta di intreccio permanente di amore, passione, tenerezza, odio, paura, sesso e vergogna.

I Balcani sono un ponte tra Oriente e Occidente, costantemente battuto dai venti tanto da farne derivare la sua storia tanto tempestosa.

Non penso che il mio lavoro possa offrire risposte, né che sia un'interpretazione razionale o una soluzione alle contraddizioni storiche e culturali. È il mio tentativo di immersione in queste problematiche, riflettendo attraverso la mia storia personale una realtà più vasta.

DD: *Il processo di preparazione del corpo ha un ruolo importante nel tuo lavoro e tu lo chiami* "cleaning the house". *Come intendi l'analogia tra il corpo e la casa?*

In che cosa consiste la pratica della "preparazione" del corpo intesa come modo per raggiungere uno stato fisico e mentale ideale, atto alla creazione di un lavoro d'arte o alla realizzazione di una performance?

MA: Dalla metà degli anni Novanta ho iniziato dei *workshops* per sviluppare l'idea della preparazione del corpo, da sola e con i miei studenti. Questi seminari implicano lo stare in un

luogo completamente isolato, un regime di vita speciale e una serie di esercizi mentali e fisici (sette giorni senza comunicare, senza cibo, sveglia la mattina molto presto, pratiche di meditazione etc.) dopo i quali ognuno di noi realizza un lavoro usando solo il proprio corpo.

Credo che il corpo si possa intendere come una casa e penso che quello che dovremmo fare adesso è pulire la casa, la dimora.

Questa "pulizia della casa" consiste effettivamente nel portare il corpo ad uno stato particolarmente ricettivo ad un'energia specifica e questo stato di "chiarezza della mente" rende possibile la creazione di un lavoro abbastanza potente da trasformare altre persone.

Se l'artista non ha una visione mentale lucida, il lavoro esprimerà questo stato di disordine interiore e di mancanza di articolazione.

Credo che nel mondo contemporaneo, immerso in una crisi così profonda dovuta anche all'iperproduzione, non ci sia veramente bisogno di un'arte che non fa che alimentare la stessa crisi e produrre ulteriore inquinamento.

L'arte dovrebbe essere l'ossigeno della società.

"House cleanings" sono i seminari, ma sono anche le mie performance. È importante comunque che la preparazione del corpo sia esercitata non solo in periodi specifici ma che diventi anche un principio di vita.

Sono stata influenzata da un testo di Cennino Cennini, che scrive come un artista dovrebbe preparare se stesso per creare un'opera d'arte commissionata dal Papa o dal re: dovrebbe smettere di mangiare carne tre mesi prima, di bere vino due mesi prima, per un mese dovrebbe portare il gesso sulla sua mano destra e quindi, quando deve iniziare a dipingere, dovrebbe rompere il gesso ed essere capace di disegnare un cerchio perfetto.

La mia concezione di "pulizia della casa" segue questa tradizione.

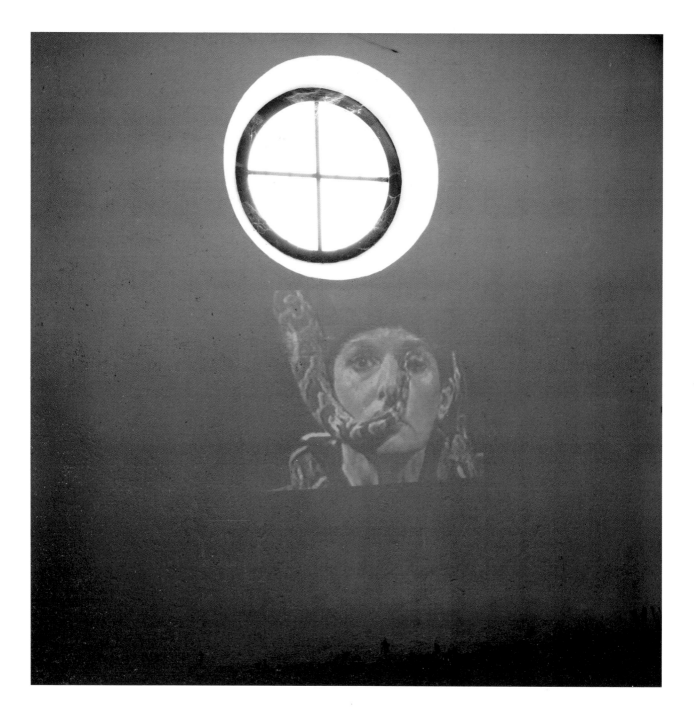

Conversation with Marina Abramović
Dobrila Denegri

"Art which refers to itself is possible only in decadent societies and can only exist in the city. As soon as a man reaches a desert or just as he leaves the city, the 'object', art for art's sake, loses its function. In the beginning art never referred to its own context, rather it arose from interest in the human being, who needed it for his rites and his religion."
Marina Abramović

It is impossible to understand the art of Marina Abramović without understanding her personality and her interest in the way of living and the creativity of an artist within a specific context.

In the quotation above, the artist gives a precise definition of the sphere of reference of her work, and confirms Wittgenstein's thesis about the identity between aesthetics and ethics, between art and life.

From a historical point of view, this vision of art is based on the movements of the historical avant-garde and of the new post-war avant-gardes, which profoundly altered the categories of comprehension and perception of the work of art.

Following the path first traced by Marcel Duchamp and John Cage, the artists of the fifties and the sixties experimented with new ways of expression which centered on an interest in the body, movement and space, insisting on the demystification of the artistic act, the democratization of art and the involvement of the spectator.

These trends obviously call into question the material value of the art object, leading the way to new forms of artistic practice defined by modern critics as post-objectuality (Donald Kersham) or dematerialized art (Lucy Lippard, John Chandler), emphasizing the attitude and the behavior of the artist towards the processes of creative operations.

Marina Abramović bases her work, or rather her whole activity as an artist, on the combination of tradition and wisdom belonging to primitive cultures and the reality of contemporary society, turning her profound individual experience into a universal concept. This principle is at the basis of the contemporary relevance of her work.

At a time when all philosophical systems are called into question, religious systems have lost their absolute validity, and the old value systems have disappeared while new ones have yet to take shape, questions are posed about the role of the artist and the task of art. Abramović believes that an artist today can be a companion who follows man in the dangerous journey towards the discovery of the internal self. She therefore creates art which, as well as being directed to visual perception, is also addressed to the other senses, an operation which allows us to open new channels of communication and awareness beyond the rational.

In this sense her work is interactive and collocates the observer in an activating role.

Interactivity is becoming more and more a characteristic of various trends in contemporary art, whatever the materials used, in an attempt to follow and reflect the working methods of the IT systems that influence us both at the level of awareness and at the level of behavior.

Contemporary society is characterized by a frenetic need to overcome the limits of the

body and of the mind through the instantaneous means of technological culture.
In this context, the work of Marina Abramović is particularly rich in meaning because it points to a different concept for the overcoming of such limits and the real possibility of opening alternative channels to reach individual awareness and interior centrality.

The following conversation took place on the occasion of Marina Abramović's first solo exhibition in Rome, where she had the chance to speak about the key aspects of her work, as well as the various stages of development from the start of her career to the present.

DOBRILA DENEGRI: *In the early seventies you produced sound installations, and then you began to work directly with the body.*
What did your experience with performance mean for you?
MARINA ABRAMOVIĆ: Initially I did sound installations which revealed, in time, the growing need to involve the body, but only through sound, which was the basic element. I came to performance through sound, and my first performances were very rhythmical, as is clear from the titles themselves, like *Rhythm 0*, *Rhythm 2*, and *Rhythm 4*.
This movement towards Body Art happened spontaneously and almost subconsciously, and after the first performance I simply could no longer imagine working with other means.
Through performance I found the possibility of establishing a dialogue with the audience through an exchange of energy, which tended to transform the energy itself.
I could not produce a single work without the presence of the audience, because the audience gave me the energy to be able, through a specific action, to assimilate it and return it, to create a genuine field of energy.
In all my performances I have attempted to discover my physical and mental limits, which I could not have gone beyond without the field of energy generated together with the audience.

DD: *Your work has always shown the desire to take the body to that extreme state close to certain rites practiced by primitive cultures which you have studied or with which you have come in contact during your long trips, also during the period of your collaboration with Ulay.*
MA: Yes, when I was in Tibet, or when I lived among the Aborigines in Australia, or when I learnt some of the Sufi rites, I understood that these cultures have a long tradition of techniques of meditation which lead the body to a borderline state that allows us to make a mental leap to enter different dimensions of existence and to eliminate the fear of pain, death, or the limitations of the body.
In the Western world, we are so full of fears, unlike the Oriental cultures, that we have never developed techniques that can push back physical limits.
For me performance was a form that made this mental leap possible.
Initially, when I was working alone, or in the first phase of my work with Ulay, the element of danger, the confrontation with pain and the exhaustion of physical force were very important, because these are the states of total "presence" in our body, states which make a person alert and aware.

In the early eighties, when the art scene began to change and artists all began to paint again, Ulay and I decided to go back to nature, to go into the desert and see what kind of experience this essential environment could offer us.

We also wanted to get to know the whole background of the primitive cultures, integrating with them and then trying to transform and bring this experience to our work, so as to form a sort of bridge between East and West.

Nightsea Crossing is a performance which was born from this conception and which consists in remaining seated for seven hours without moving, which requires enormous concentration and control over the body.

DD: *What role does the idea of travel, nomadism and borders have in your work?*

MA: When I left Yugoslavia, I decided to be a modern nomad.

I see the whole world as my atelier and I am more and more interested in being in a "place" that I call "the space in between", the space between two things, the space of transit, that which is the passage between two places, when you leave one place and arrive in another (like waiting-rooms, stations, etc.).

I am very attracted by this type of situation of spatial and temporal transition, by those moments of self-abandonment and therefore of receptiveness to everything that the world may offer.

For me this is the creative state where I would always like to be.

All my work, right from the start, has been centered on the idea of crossing borders in a physical and metaphorical sense.

Western civilization has lost touch completely with nature, and through my work, the way in which I use specific materials (crystals, copper, hair, etc.), I hope to be able to point out the need to reunite the human body with the "planetary" body.

DD: *While you were working on* Transitory Objects *you invented an original system of classifying minerals, each of which assumes a particular meaning and function in relation to the planet and to the human body.*

Thus clear quartz corresponds to the eyes of the planet, green to its hands, opaque to the mind, pink to the earth of the planet itself. Sodalite is the spirit, amethyst the wisdom tooth, fuchsite the stomach.

What is the function of the Transitory Objects *and how do they relate to your previous work?*

MA: Many people think that with my work on *Transitory Objects* I abandoned performance. For me the *Transitory Objects* are a further journey into performance, only that here the objects are made for the audience, and for me they become a work of art when they are used by someone.

In traditional performance the role of the spectators is always that of passive observers, but my desire is that everyone should have their own experience. I think that individual physical experience is extremely important, since it is the only way of changing our awareness of things. No one has ever been transformed by watching a performance, or by reading a good book, but a real experience can change awareness.

I do not think that art can change the world, but I do believe that certain artistic actions can bring about a change in the mind.

DD: *Unlike* Transitory Objects, *the* Cleaning the Mirror *installations are performances done in the studio and then recorded, and later developed and presented through technological means.*
What is the intention of the different directions of communication with the audience that you have been exploring?
MA: In the sixties and seventies performances, the action took place in real time and in a given space in the presence of the audience.
In the nineties a new trend has developed, also in the work of other young artists – that of mediating communication with the audience, introducing a technological instrument between the real action and the presentation of the work itself.
What remains unchanged, and assumes great importance for me, is to maintain real time. Time is not manipulated and the reality of the experience is returned to the audience through the equal duration of the action and the perception.
The video installation replaces the presence of the artist.

DD: *What are the themes you deal with in the* Cleaning the Mirror *series of video installations?*
MA: I would like to bring people face to face with all the aspects that have been suppressed in our culture, above all because they relate to primary fears: the fear of death, the fear of pain...
This is the idea underlined by the video installation *Cleaning the Mirror I*, where I clean a human skeleton, which I take as the metaphorical representation of the last mirror we will all face.
The work consists in a simple action, that of the real cleaning of a skeleton, washed by me with soap and water and rubbed energetically with a brush.
All this is filmed in real time by different video-cameras which frame parts of the body divided into sections, and the sound too is recorded on different tracks for the whole duration of the action.
The return of the performance to the audience takes place through the recomposition of the body in a video-sculpture formed of five screens, each of which shows a fragment: the head, the chest, the hands, the pelvis, the feet.
I deal with the same theme of the confrontation with death and the transitory nature of the body in another part of this series, *Cleaning the Mirror II*, where I lie down stretched out with a skeleton over my body, and move it with my breathing, alluding to the impalpable border between life and death.
The third part of the work, *Cleaning the Mirror - Power Objects*, is in reality the reconstitution of spiritual power in the body with the help of objects which emit a special kind of energy.
For the video-installation I used authentic ritual objects from the collection of the Pitt Rivers Museum, like for example a mummified Egyptian ibis, a copper mirror from ancient Greece, a pair of shoes to which Australian Aborigines attribute the power of fly-

ing, a medieval bottle containing a witch.

These objects with strong powers are present in all primitive cultures: our civilization attempts to keep them at a distance, locking them away in cases and museums, thus defending itself even from the need to question the meaning they allude to.

For the installations in space I created directly the sculptures that I call *Power Objects*: wax figures containing a crystal and bandaged like mummies.

The ritual I perform personally in bandaging the figures and then spreading them with pig's blood makes these objects full of energy and great symbolic power.

DD: *During the sixties and seventies the interest of artists was turned to the experience of real time and space, and performance artists considered "theatricalization" the most negative aspect. You have performed your latest meta-performances* The Biography *and* Delusional *in the theater, where you act or put back on stage actions that you did in the seventies.*

What is the meaning of this need to repeat specific actions in a different context, and how does all this change the concept of the originality of the performance?

MA: I feel the need to repeat certain actions. It is interesting that the meaning of certain concepts changes over time, and I want to explore this phenomenon of the change of the work's meaning according to the spatial and temporal context.

Moreover, not many people have seen the performances we did in the seventies and the documentation is completely inadequate, so there is a risk the period will be distorted. On one hand my work has always been dominated by biographical elements and in this phase of my life I feel the need to go back to my roots and to re-examine some aspects of my individual and cultural legacy. On the other hand, I feel the need to re-present not only my performances, but also those of other artists who worked in the field of Body Art (Gina Pane, Vito Acconci, Chris Burden), because if I can do what they did anyone else can do it. So the audience can now repeat the same performances and have their own experience of them.

Keeping this in mind, I hope to be able to change the idea of originality that was generally linked to this type of work.

DD: *In your recent works you introduce elements such as the Baroque, glamour, irony, and humor, elements that are entirely new with respect to your previous works.*

Why did you decide to introduce these aspects?

MA: My last large-scale project with Ulay was to walk on the Great Wall of China, and this long performance was a very profound, intense experience for both of us.

For Ulay it was a search for identity, and for me it was a test of my physical and mental capacities. I decided to bring to light aspects of my personality that I had never shown before because I wanted to create a certain image of myself in public, and in keeping with this I only expressed my radical side, related to a type of strong, almost male energy.

I have always had a very open conception of life, and in order to reach complete fulfillment I have decided to introduce other aspects of my personality into my work, like the desire for glamour, kitsch, humor, and irony. Above all, I have decided to work with all those things that provoke a feeling of shame.

For this type of performance I have chosen the theater, because this context allows me to position myself like a sort of mirror onto which the audience can project their own internal conflicts.

Over the years I have turned to a spiritual search that is closer to the techniques of Tibetan Buddhism than to the more mental practice of Japanese Buddhism.

Tibetan Buddhism has an imaginary world that I would define as almost Baroque.

It is precisely this Baroque, understood as a wealth of contradictory and opposing states and of images, that I examine in my work.

DD: Balkan Baroque *is a concept that you have been developing for some time, and it refers specifically to your cultural roots, but also reflects a contemporary condition. What does* Balkan Baroque *mean for you?*

MA: For me *Balkan Baroque* is a personal metaphor which has nothing to do with the possible history-of-art meaning of the word.

Balkan Baroque represents the richness of the mind, or rather a sort of irrationality, a folly typical of a specific geographical area.

I believe that the environment, and first of all the geographical configuration, is extremely important for the formation of the collective psychology. The Balkans are a place where East and West meet, a place, therefore, where two opposing civilizations come in contact and are mixed together, causing the contradictory nature of our character, which no one can understand and which I call the Baroque of the mind. It is like a permanent mixture of love, passion, tenderness, hate, fear, sex and shame.

The Balkans are a bridge between East and West, and this bridge is constantly beaten by the wind, which is why its history is so stormy.

I do not think that my work can offer answers, nor that it is a rational interpretation or a solution to the historical and cultural contradictions. It is my attempt to immerse myself in these problems, reflecting a larger reality through my personal history.

DD: *The process of preparation of the body has an important role in your work, and you call it "cleaning the house".*

What do you mean by the analogy between the body and the house?

The practice of the "preparation" of the body is understood as a way to reach an ideal physical and mental state for the creation of a work of art or the realization of a performance. What does it consist of?

MA: In the mid-nineties I began to do workshops to develop the idea of the preparation of the body, either alone or with my students. These seminars imply being in a completely isolated place, a special living regime and a series of physical and mental exercises (seven days without communicating, without food, rising early in the morning, meditation practices, etc.), after which each of us performs a work using only his or her body.

I believe that the body can be understood as a house, and I think that what we should do now is to clean the house, the dwelling.

This "cleaning the house" consists in bringing the body to a particularly receptive state and to a specific energy, and this state of "clarity of mind" makes possible the creation of

a work powerful enough to transform other people.

If the artist does not have a lucid mental vision, the work will express this state of internal disorder and lack of articulation.

I believe that in the contemporary world, which is deep in a crisis that is partly due to over-production, there is no real need for an art that only feeds the crisis itself and produces further pollution.

Art should be the oxygen of society.

"House cleanings" are the seminars, but also my performances. It is important, however, that the preparation of the body is carried out not only in specific periods but that it should become a principle of life.

I have been influenced by the writing of Cennino Cennini, who explains how an artist should prepare himself to create a work of art commissioned by the Pope or by a king: he should stop eating meat three months before, stop drinking wine two months before, for a month he should plaster his right hand and then, when he is about to begin to paint, he should break the plaster and be able to draw a perfect circle.

My conception of "cleaning the house" follows this tradition.

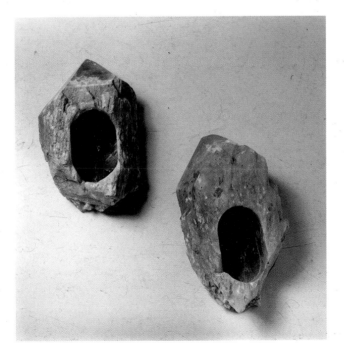

STUDIO MISCETTI
Cleaning the Mirror

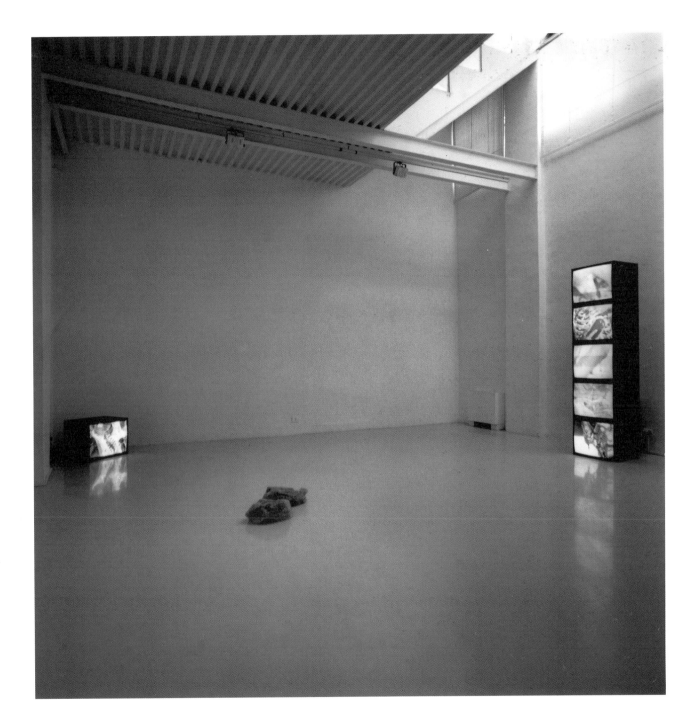

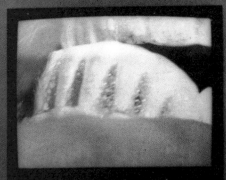
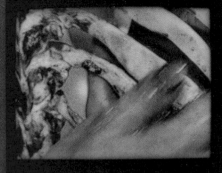
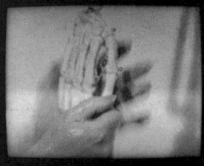

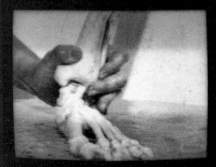

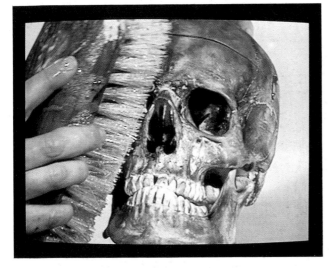

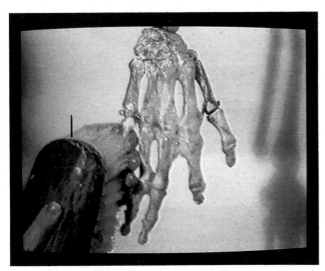

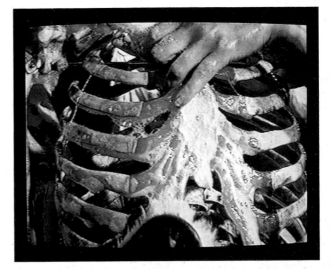

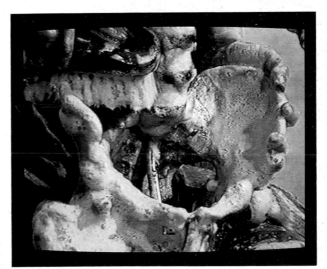

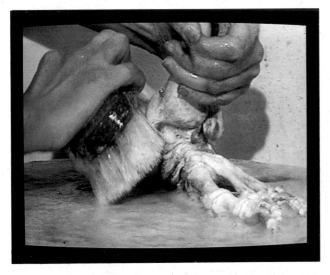

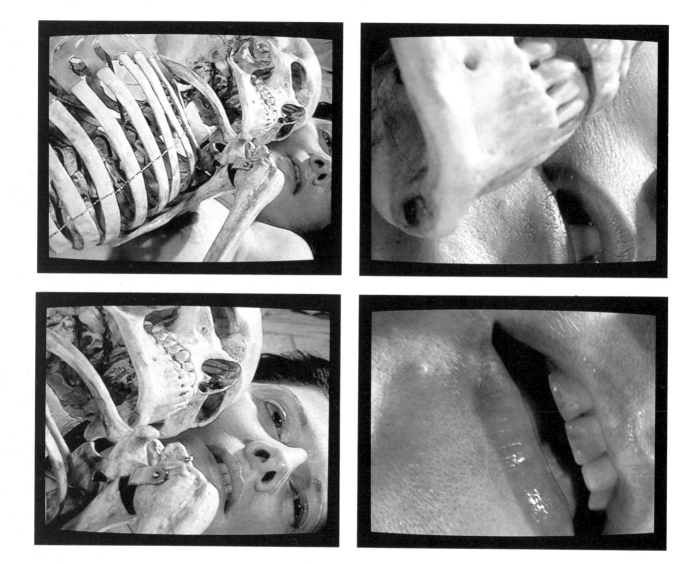

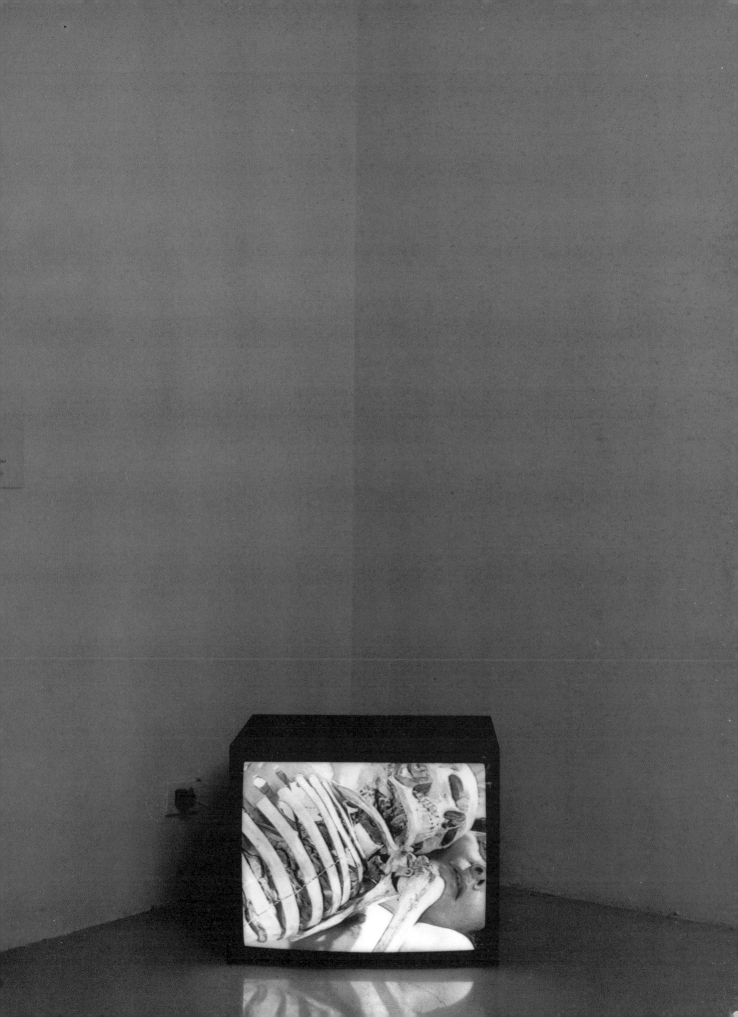

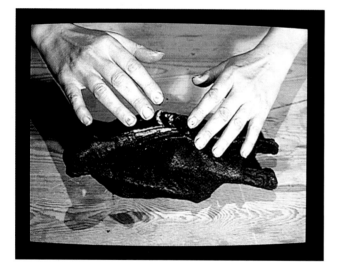

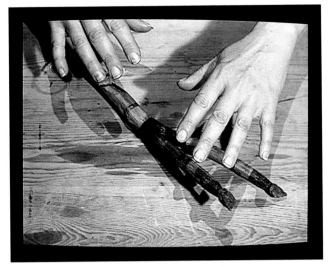
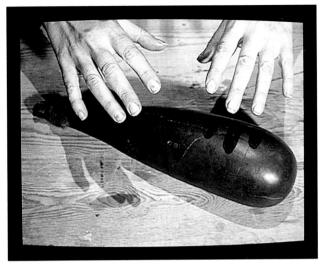
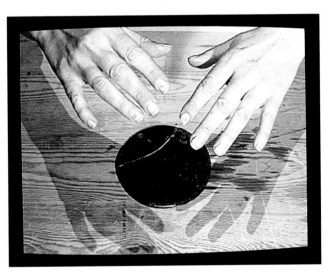
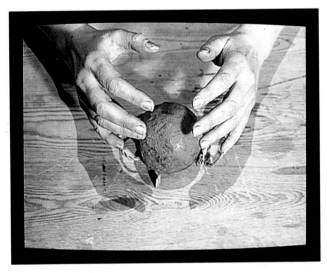
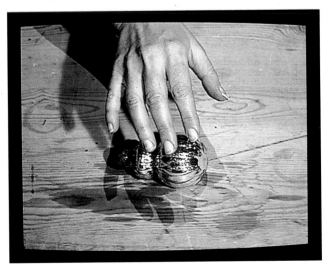
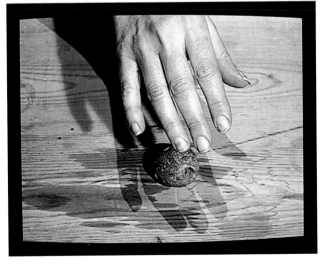

ZERYNTHIA
Spirit Cooking

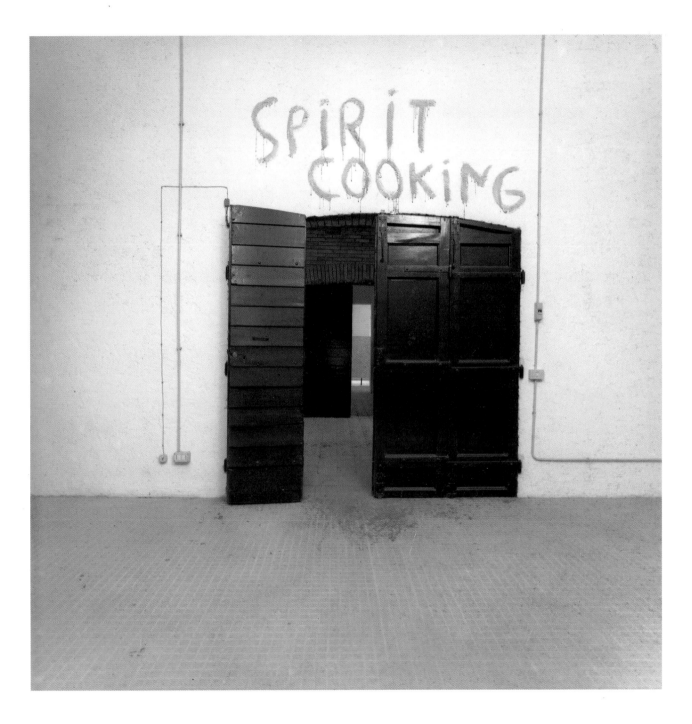

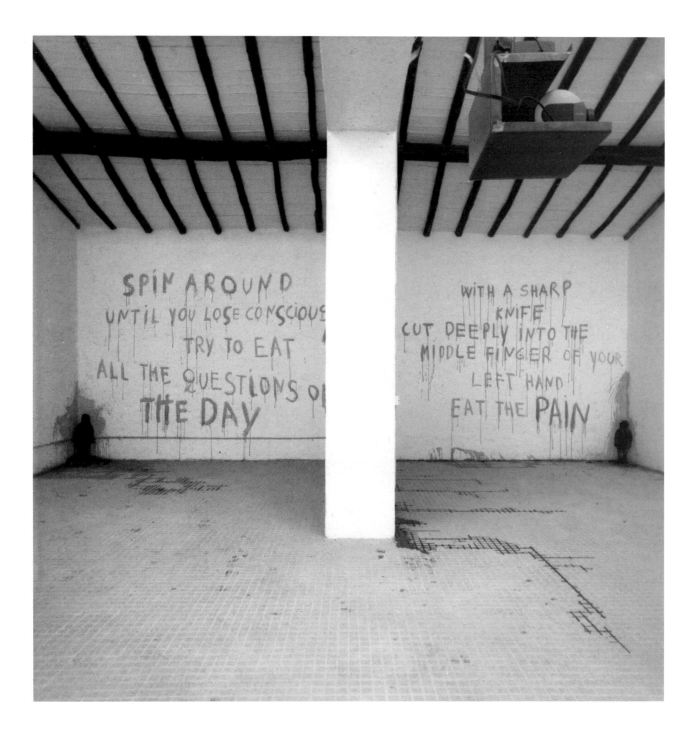

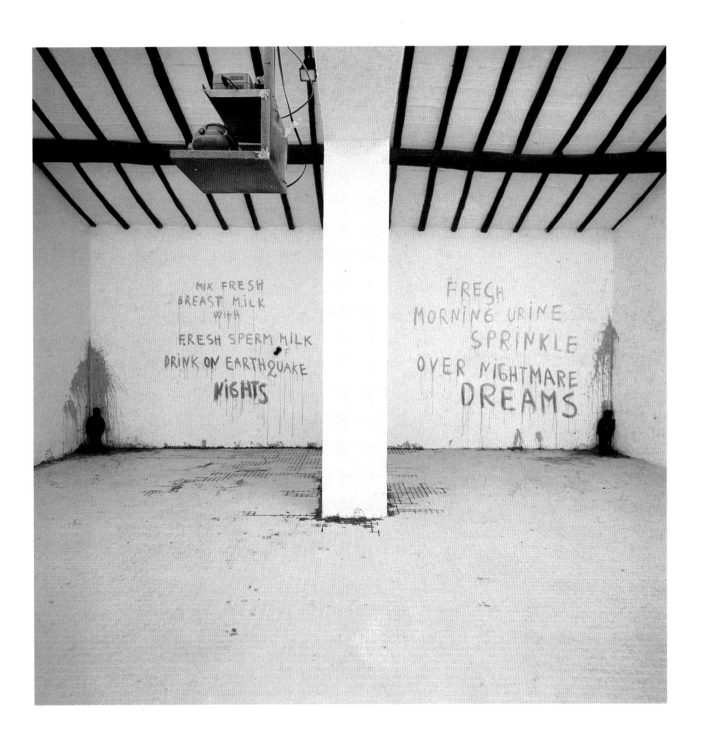

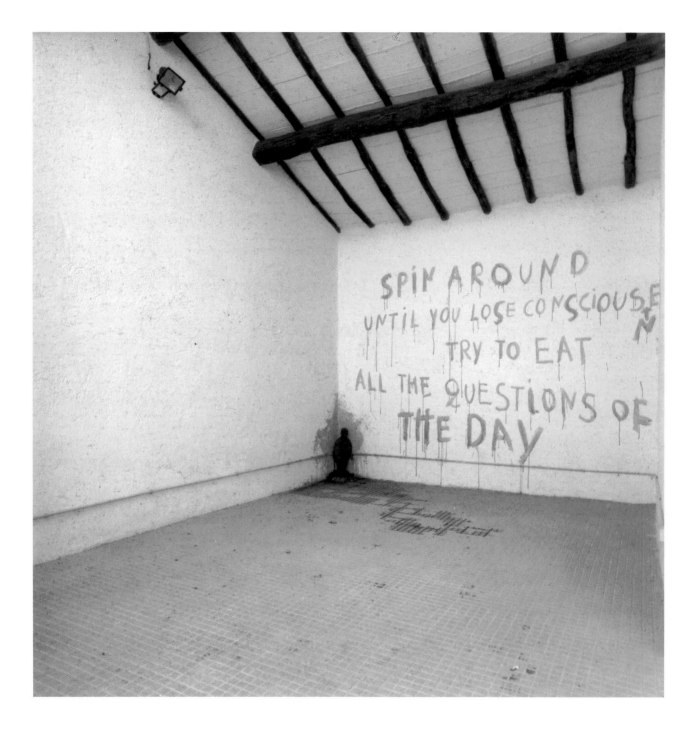

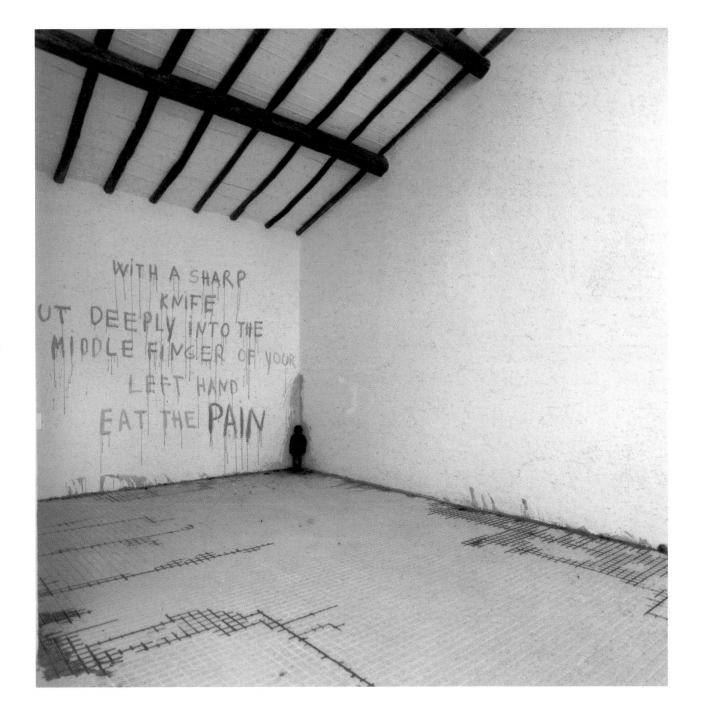

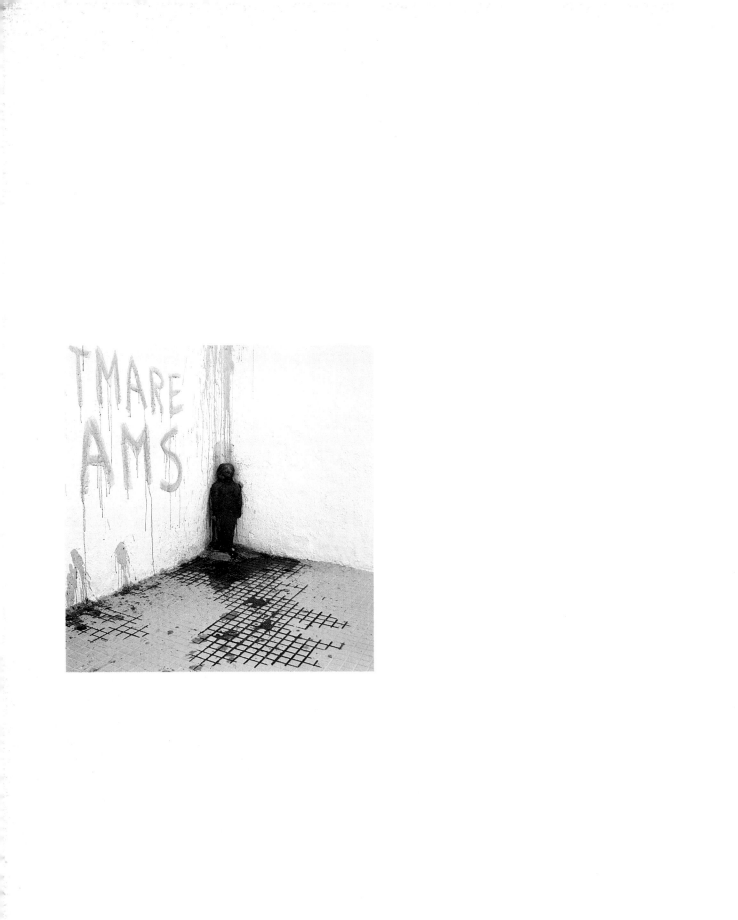

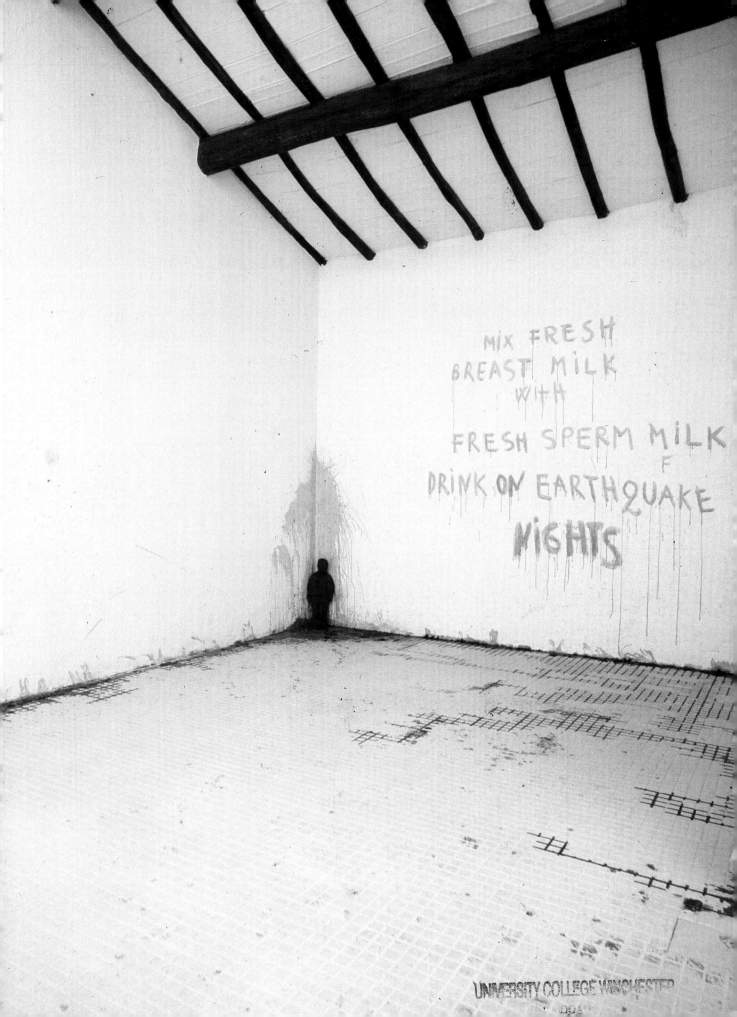

MiX FRESH
BREAST MILK
WiTH

FRESH SPERM MILK
 F
DRINK ON EARTHQUAKE
 NiGHTS

Elenco delle immagini
List of illustrations

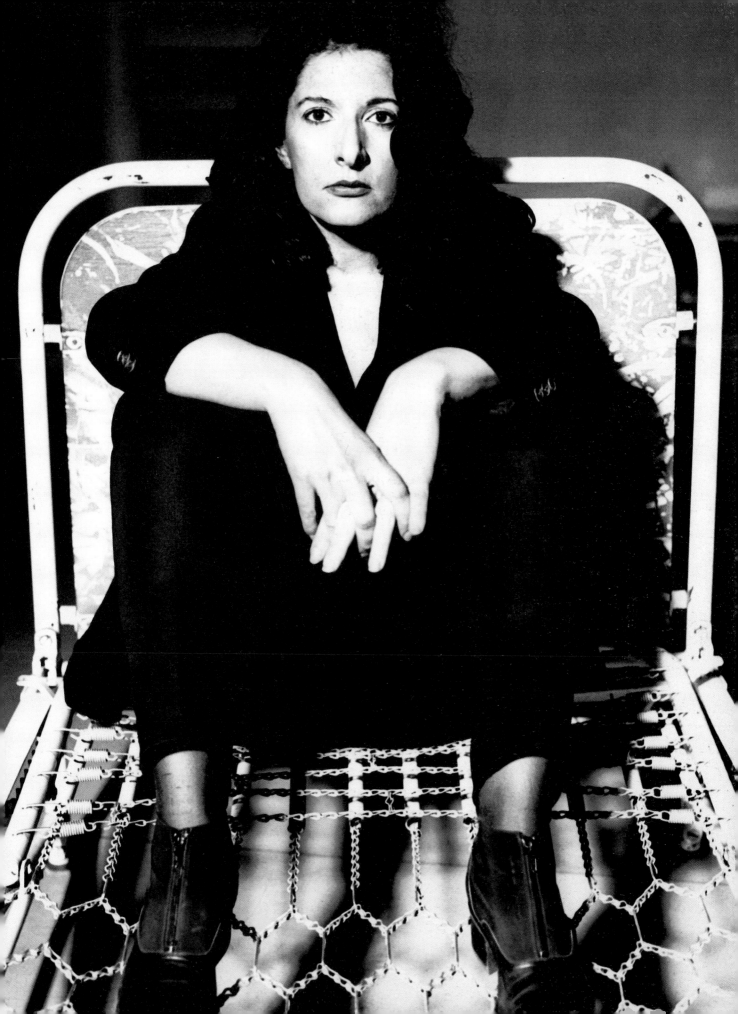

Biografia / Biography

	Nasce il 30 novembre 1946 a Belgrado (Yugoslavia)	Born 30 November, 1946 in Belgrade (Yugoslavia)
1960–68	Dipinti e disegni	Paintings and drawings
1965–70	Accademia di Belle Arti, Belgrado	Academy of Fine Arts, Belgrade
1968–70	Progetti, testi e disegni	Projects, texts and drawings
1970–72	Dopo il diploma, studia all'Accademia di Belle Arti di Zagabria	Postdiploma studies, Academy of Fine Arts, Zagreb
1970–73	Performance sonore, mostre al Centro culturale studentesco con Rasa Todosijevic, Zoran Popovic, Gergelj Urkom, Slobodan Milivojevic e Nesa Paripovic	Sound environments, exhibitions at Student Cultural Centre with Rasa Todosijevic, Zoran Popovic, Gergelj Urkom, Slobodan Milivojevic and Nesa Paripovic
1973– 75	Insegna all'Accademia di Belle Arti di Novi Sad (Jugoslavia)	Teaching at the Academy of Fine Arts, Novi Sad
1973– 76	Performance, video, film	Performances, video, films
1975	Conosce Ulay ad Amsterdam	Meets Ulay in Amsterdam
1976	"Relation works" con Ulay. Prende la decisione di viaggiare continuamente	Relation works with Ulay. Decision to make permanent movements and detours
1980–83	Viaggi nei deserti dell'Australia centrale, di Thar e di Gobi	Travels in Central Australian , Thar and Gobi deserts
1983	Professore ospite all'Académie des Beaux-Arts di Parigi	Visiting professor at the Académie des Beaux-Arts, Paris
1985	Primo viaggio in Cina	First visit to China
1986	Secondo viaggio in Cina	Second visit to China
1987	Terzo viaggio in Cina	Third visit to China
1988	Marcia lungo la Grande Muraglia: 30 aprile - 27 giugno, *The Walk*. Dopo *The Walk* inizia a lavorare da sola e a tenere mostre personali	The Great Wall Walk: 30 April - 27 June *The Walk*. After *The Walk*, begins to work and exhibit individually
1988– 90	*Boat Emptying/Stream Entering*	*Boat Emptying/Stream Entering*
1990–91	Professore ospite alla Hochschule der Kunst, Berlino Professore ospite all'Académie des Beaux-Arts, Parigi	Visiting professor at the Hochschule der Kunst, Berlin Visiting professor at the Académie des Beaux-Arts, Paris
1992–96	Insegna alla Hochschule für Bildende Künste, Amburgo Laboratori, conferenze, mostre personali e di gruppo in tutto il mondo. Termina la stesura di due importanti performances teatrali: *Biography* e *Delusional*	Professor at the Hochschule für Bildende Künste, Hamburg; Workshops, lectures, solo and group shows all over world completion of two major theatre performances: Biography and Delusional
1997	Insegna alla Hochschule für Bildende Künste di Braunschweig (Germania) Alla Biennale di Venezia vince il Leone d'oro come Miglior Artista	Professor at the Hochschule für Bildende Kunste in Braunschweig, Germany Biennale Venice - Italy (Winning the Golden Lion Award for Best Artist)
	Vive ad Amsterdam	Lives in Amsterdam.

Esposizioni / Exhibitions

This list has been compiled chronologically;
solo exhibitions and performances precede group exhibitions and performances
Le esposizioni sono elencate in ordine cronologico;
le esposizioni e performance personali precedono le esposizioni collettive e di gruppo

1962
Collettive / Group
Blue and Green Dreams, Workers' University "Djuro Salaj," Mosa Piade, Belgrade, Yugoslavia (paintings)

1968
Solo *Clouds and Their Projections*, Youth Cultural Centre Gallery, Belgrade, Yugoslavia (paintings)
Yugoslav People's Army House, Belgrade, Yugoslavia (drawings)
Massaryk's Pavillion, Belgrade (paintings)

1970
Personali / Solo
Clouds, Youth Cultural Centre Gallery, Belgrade, Yugoslavia (paintings)
Projects for the Landscape, Gallery T-70, Groznjan, Istria, Yugoslavia (paintings)
Collettive / Group
Young Ones 70, Museum of Modern Art, Belgrade, Yugoslavia (drawing project)

1971
Personali / Solo
Project for the Sky, Atelier for Visual Arts, Zagreb, Yugoslavia (drawings)
Collettive / Group
Drangularijum/Bits and pieces, Student Cultural Centre Gallery, Belgrade, Yugoslavia (objects)
Three Sound Boxea, (sheep, the sea and the wind)
5th Zagreb Salon, City Gallery, Zagreb, Yugoslavia (sound corridor)

1972
Collettive / Group
Project - a play with oneself, 1st April Meeting, Student Cultural Centre Gallery, Belgrade, Yugoslavia (drawings)
Young Artists and Young Critics, Museum of Contemporary Art, Belgrade, Yugoslavia (Sound Environments: Forest; Steps; War corridor)

1973
Personali / Solo
Rhythm 10/ Part One (part of *Eight Yugoslav Artists*), Richard Demarco Gallery, Edinburgh, Scotland (performance)
Collettive / Group
Rhythm 10 / Part Two, Contemporanea festival, Villa Borghese, Roma, Italy
Record as Art Work, François Lambert Gallery, Milan, Italy

1974
Personali / Solo
Spaces, Gallery of Contemporary Art, Zagreb, Yugoslavia (installation)
Rhythm 5, Expanded Media Festival, Student Cultural Centre, Belgrade, Yugoslavia (performance)
Rhythm 2, Gallery of Contemporary Art, Zagreb, Yugoslavia (performance)
Rhythm 4, Galeria Diagramma, Milan, Italy (performance)
Rhythm 0, Galleria Studio Mora, Naples, Italy (performance)
Collettive / Group
Letters 1959-1973 in *Six Artists*, Cultural Centre Gallery, Belgrade, Yugoslavia Xerox Works Exhibition, Students Centre Gallery, Zagreb
New Artistic Practice in Yugoslavia 1968-1974, Gallery of Contemporary Art, Zagreb, Yugoslavia (photographic documentation of performances Rhythms 10, 2, 5, 4, 0)

1975
Personali / Solo
Rhythms 10, 2; 5; 4; 0, Museum of Contemporary Art, Belgrade, Yugoslavia (photo documentation of performances)
Freeing the Voice, Galerie De Appel, Amsterdam, The Netherlands (video installation)
Photo documentation of performances Rhythms 10, 2, 5, 4, 0, Galerie Krinzinger, Innsbruck, Austria; Galleria Diagramma, Milan, Italy; Studio Morra, Naples, Italy
The Lips of Thomas, Galerie Krinzinger, Innsbruck, Austria (performance)
Hot/Cold, Fruitmarket Gallery, Edinburgh, Scotland (performance)
Art Must be Beautiful, Artist Must be Beautiful, Art Festival, Copenhagen, Denmark (performance)
Role Exchange, Galerie De Appel/Red Light District, Amsterdam, The Netherlands (performance)
Freeing the Memory, Galerie Dacic, Tübingen, Germany (performance)
Freeing the Voice, Student Cultural Centre Gallery, Belgrade, Yugoslavia (performance)
Collettive / Group
Aspekte Gegenwarte Kunst aus Jogoslawien, Academie der Bildenden Kunst, Vienna, Austria (photo documentation of performances *Rhythm 10, 2, 5, 4, 0)*Yugoslav Avant-Garde Art, Gallery Wspolzescna, Warsaw, Poland (photo documentation of *Rhythm 10, 2, 5, 4, 0))*

1976
Personali / Solo
Talking about Similarity, Collaboration with Ulay,

Signal 64, Amsterdam, The Netherlands
(performance)
Freeing the Body, Künstlerhaus Bethanien, Berlin,
Germany (performance)
Collettive / Group
*Biennale di Venezia;
Ambiente/Participazione/Strutture Culturali*,
collaboration with Ulay, Venice, Italy (performance)

1977
Personali / Solo
Galerie Magers, Bonn, Germany (photo
documention of *Rhythm 10, 2, 5, 4, 0*)
MAGMA, Museum of Verona, Verona, Italy (photo
documention of *Rhythm 10, 2, 5, 4, 0*)

*All the following works until 1989 in collaboration with
Ulay / Tutte le opere fino al 1989 realizzate con Ulay*
Collettive / Group
Interruption in Space, Staatliche Kunstakademie,
Dusseldorf, Germany (performance)
Breathing In/Breathing Out, Student Cultural
Centre, Belgrade, Yugoslavia; Stedelijk Museum,
Amsterdam, The Netherlands (performance)
*Imponderabilia, La performance oggi: settimana
internazionale della performance*, Galleria
Communale d'Arte, Moderna, Bologna, Italy
(performance)
Expansion in Space, documenta 6, Kassel, Germany
Relation in Movement, X Biennale de Paris, Musée d'
Art Moderne de la Ville de Paris, France
(performance)
Relation in Time, Studio G7, Bologna, Italy
(performance)
Light/Dark, Internationale Kunstmesse, Cologne,
Germany (performance)
Balance Proof, Musée d' Art et d'Histoire, Geneva,
Switzerland (performance)

1978
Personali / Solo
AAA - AAA, RTB, Liège, Belgium (performance)
Incision, Galerie H-Humanic, Graz, Austria
(performance)
Kaiserschnitt, Performance Festival, Wiener
Reitinstitut, Vienna, Austria (performance)
Work/Relation, Extract Two, Theatre aan de Rijn,
Arnhem, The Netherlands; Palazzo dei Diamanti,
Ferrara, Italy; Badischer Kunstverein Karlsruhe,
Germany; (performance)
Three, Harlekin Art, Wiesbaden, Germany
(performance)
Installation One, Stichting De Appel, Amsterdam,

The Netherlands
Installation Two, Harlekin Art, Wiesbaden, Germany

1979
Personali / Solo
The Brink, European Dialogue, 3rd Biennial of
Sydney, Art Gallery of New South Wales, Sydney,
Australia (performance)
Go - Stop - Back... 1.2.3..., National Gallery of
Melbourne, Australia (performance)
Communist Body - Capitalist Body, Zoutkeergracht
116, Amsterdam, The Netherlands (performance)
Installation One, Stichting De Appel, Amsterdam,
The Netherlands (installation)
Installation Two, Harlekin Art, Wiesbaden, Germany
(installation)
Collettive / Group
*Photographie als Kunst 1879-1979/Kunst als
Photographie 1949-1979*, Museum des XX
Jahrhunderts, Vienna, Austria (photographic work)
International Performance Festival, Österreichischer
Kunstverein, Vienna, Austria (performance)
Charged Space, European Series One, Brooklyn
Museum, New York, USA (performance)

1980
Collettive / Group
Rest Energy, Rose '80: The Poetry of Vision, National
Gallery of Ireland, Dublin, Eire (performance)

1981
Personali / Solo
Gold found by the Artists, Nightsea Crossing, Art
Gallery of New South Wales, Sydney, Australia
Witnessing, ANZART, The Art Centre, Christchurch,
New Zealand (performance)
6WF, The Art Gallery of Western Australia, Perth,
Australia (performance)
Collettive / Group
Instant Fotografie, Stedelijk Museum, Amsterdam,
The Netherlands (polaroids)

1982
Personali / Solo
Nightsea Crossing, Skulpturenmuseum, Marl,
Germany; Kunstakademie Dusseldorf, Germany;
Künstlerhaus Bethanien, Berlin, Germany;
Kölnischer Kunstverein/ Molkerei, Cologne,
Germany; Stedelijk Museum, Amsterdam, The
Netherlands; Museum of Contemporary Art,
Chicago, USA; A Space/Town Hall, Toronto,
Canada; documenta 7, Kassel, Germany (performance)

Collettive / Group
Videokunst in Deutschland 1963 - 1982, Kölnischer

Kunstverein, Cologne, Germany (touring exhibition with video installation *Crazed Elephant*)
Contemporary Art from The Netherlands, Museum of Contemporary Art, Chicago, Illinois, USA
documenta 7, Kassel, Germany (photographic work)

1983
Personali / Solo
Nightsea Crossing /Conjunction, Museum Fodor, Amsterdam, The Netherlands; (performance)
Positive Zero, Holland Festival, Theater Carré, Amsterdam; Muziekcentrum Vredenburg, Utrecht; De Doelen, Rotterdam, The Netherlands (theatre performance)
Modus Vivendi, Progetto Genazzano/Zattera di Babile, Genzzano, Italy (performance)
Collettive / Group
Nightsea Crossing ARS '83,The Art Museum of the Ateneum, Helsinki, Finland (performance)
'60 '80 Attitudes/Concepts/Images, Stedelijk Museum, Amsterdam, The Netherlands (polaroids)

1984
Personali / Solo
Positive Zero, Stadsschouwburg, Eindhoven, The Netherlands (performance)
Nightsea Crossing, Museum van Hedendaagse Kunst, Ghent, Belgium; Galerie/Edition Media, Furkapass, Furka; Städtisches Kunstmuseum Bonn, Germany; Forum Middleburg, The Netherlands (performance)
Modus Vivendi, Institute of Contemporary Art, Boston, Massachusetts, USA (performance)

1985
Personali / Solo
Modus Vivendi, Kunstmuseum, Stadttheater, Bern, Switzerland; Saskia Theatre, Arnhem,The Netherlands (performance)
Nightsea Crossing, Fundaciao Calouste Gulbenkian, Lisbon, Portugal; First International Biennial,Ushimado, Japan; 18 Biennial de Sao Paulo, Sao Paulo, Brazil (performance)
Fragillisimo, (with M. Laub and M. Mondo) Stedelijk Museum, Amsterdam, The Netherlands (theatre performance)
Modus Vivendi: works 1980-85, Galerie Tanja Grunert, Cologne, Germany; University Art Museum, Long Beach, California, USA; Stedelijk Van Abbemuseum, Eindhoven, The Netherlands; Kölnischer Kunstverein, Cologne, Germany; Castello di Rivoli, Turin, Italy (polaroids)

1986
Personali / Solo
Nightsea Crossing, New Museum of Contemporary Art, New York, USA (performance)
Risk in Age of Art, University Baltimore, Maryland, USA; The House, Santa Monica, California, USA (video document of performance)
Nightsea Crossing; Complete Works, Musée Saint-Pierre d'Art Contemporain, Lyon, France (objects, performance and phogographic documentary)
Tuesday/Saturday, Curt Marcus Gallery, New York, USA (polaroids)
Ulay/Marina Abramovic, San Francisco Art Institute, San Francisco, California, USA (polaroids)

Collettive / Group
The Real Big Picture, The Queens Museum, Queens, New York, USA (polaroids)
Alles und noch viel mehr, das poetische ABC, Kunsthalle/Kunstmuseum, Bern, Switzerland (performance of *Modus Vivendi*)
Nightsea Crossing Teatro Musica Performances Music Theatre, Fundacion Calouste Gulbenkian, Lisbon, Portugal (performance)

1987
Personali / Solo
Der Mond die Sonne, Centre d'Art Contemporain, Palais Wilson, Geneva, Switzerland (*Mikado* [object] and polaroids)
Ulay/Marina Abramovic, Contemporary Art Center, Cincinnati, Ohio, USA (polaroid and video installation *China Ring*)
Tuesday/Friday, Galerie René Blouin, Montreal, Canada; Michael Klein, New York, USA (polaroids)
Collettive / Group
Avant-Garde in the Eighties, Los Angeles County Museum of Art, Los Angeles, California, USA (polaroids)
Art from Europe, The Tate Gallery, London; Stedelijk Museum, Amsterdam, The Netherlands; The Museum of Contemporary Art, Los Angeles, California, USA; Institute of Contemporary Art, Boston, Massachusetts, USA (polaroids)
Animal Art, Steirischer Herbst '87, Graz, Austria (photographic documentation of performance "3")
The Mirror + The Lamp, The Fruitmarket Gallery, Edinburgh, Scotland (polaroids)
Die Gleichzeitigkeit des Anderen, Kunstmuseum, Bern, Switzerland (objects vases *The Sun and the Moon*)

1988
Personali / Solo
China Ring, Burnett Miller Gallery, Los Angeles, California, USA (polaroids)

Anima Mundi, Galerie Ingrid Dacic, Tübingen, Germany (cibachromes)

Works without Ulay after 1989/Ssenza Ulay dopo il 1989

1989
Personali / Solo
Boat Emptying/Stream Entering, Victoria Miro Gallery, London (objects)
The Lovers, Stedelijk Museum, Amsterdam, The Netherlands; Museum van Hedendaagse Kunst, Antwerp, Belgium (objects)
Green Dragon Lying, Muhka, Antwerp, Belgium (objects)
Collettive / Group
Les Magiciens de la Terre, Centre Georges Pompidou, Paris, France (objects)

1990
Personali / Solo
The Lovers / Green Dragon Lying, collaboration with Ulay, Städtische Kunsthalle, Dusseldorf, Germany (objects and performances)
Le Guide Chinois, Galerie Charles Cartwright, Paris, France (photographic installation)
Marina Abramovic, Sur la Voie, Galeries Contemporaines, Centre Georges Pompidou, Paris, France (objects)
Dragon Heads [formerly known as *Boat Emptying/Stream Entering*], Museum of Modern Art, Oxford (performance)
Dragon Heads, Edge '92, The Church, Newcastle-Upon-Tyne; Third Eye Centre, Glasgow, Scotland (performance)
Boat Emptying/Stream Entering and *The Lovers*, collaboration with Ulay, Museum of Modern Art, Montreal, Canada (performance and objects)
Aphrodite, Communal Centre, Cyprus (objects)
Collettive / Group
Nature in Art, Kunstmuseum, Vienna, Austria (objects)

1991
Personali / Solo
Marina Abramovic, Victoria Miro Gallery, London (objects)
Collettive / Group
Arte Amazonas, Museo de Arte Moderna, Rio de Janeiro, Brazil (objects)

1992
Personali / Solo
Marina Abramovic, Galerie des Beaux Arts, Paris, France (objects)
Transitory Objects, Galerie Krinzinger, Vienna, Austria (objects)

The Bridge, Galerie Ingrid Dacic, Tübingen, Germany (cibachromes)
Becoming Visible, Galerie des Beaux Arts, Brussels, Belgium (objects);
Wartesaal, Neue Nationalgalerie, Berlin, Germany (objects)
Collettive / Group
Spatial Drive, The New Museum of Contemporary Art, New York, USA (objects)

1993
Personali / Solo
Biography, Theater am Turm [TAT], Frankfurt, Germany; Hebbeltheater, Berlin; (theatre performance)
Wartesaal, Neue Nationalgalerie, Berlin, Germany (installation)
Marina Abramovic, Jean Bernier Gallery, Athens, Greece (objects)
Marina Abramovic, Palazzo dei Diamanti, Ferrara, Italy (objects)
Dragon Heads, Caixa de Pensiones, Barcelona, Spain; Kunstmuseum, Bonn, Germany; Kunsthalle, Hamburg Germany (performance)
Collettive / Group
Différentes Natures, La Défense, Paris, France
Becoming Visible, Feuer Wasser Erde Luft, Mediale, Deichtorallen, Hamburg; Galerie Franck + Schulte, Berlin, Germany
20 Jahre Künstler-Videos, Hamburger Kunsthalle, Berlin, Germany

1994
Personali / Solo
Marina Abramovic: Departure, Laura Carpenter Fine Art, Santa Fe, New Mexico, USA (objects)
Delusional, Monty Theatre, Antwerp, Belgium; Theatre am Turum (TAT) Frankfurt, Germany (theatre performance)
Image of Happiness, Steirischer Herbst, Graz, Austria (extract of theatre performance *Delusional*)
Faret Tachikawa, Tokyo, Japan (permanent outdoor installation of *Black Dragon Pillows*)
Collettive / Group
Hors Limites - L'art et la vie, collaboration with Ulay, Musée National d'Art Moderne, Centre Georges Pompidou, Paris, France (objects, video)
Visceral Responses, Holly Solomon Gallery, New York, USA (objects)
Beyond the Pale, Irish Museum of Modern Art, Dublin, Eire (objects)

1995
Personali / Solo
Biography, Singel Theatre, Antwerp, Belgium

(theater performance)
Biography, Greer Carson theater, Santa Fe, New Mexico, U.S.A. (theater performance)
Cleaning The Mirror, Installation & Performance, Sean Kelly, New York, U.S.A.
Objects Performance Video Sound, Installation touring show. The museum of Modern Art Oxford, England; The Fruitmarket Gallery, Edinburgh, Scotland; The Irish museum of Modern Art, Dublin, Ireland
Double Edge, installation for Kunst museum Kartause Ittinger, Switzerland.
Cleaning the Mirror, object installation and performance, Sean Kelly Gallery, New York,U.S.A.
Collettive / Group
Longing and belonging, Site Sante Fe, New Mexico, U.S.A. Installation
Istanbul Biennale, video installation "Becoming visible", Istanbul Turkey.
Padova Biennale, Video installation, Francalanci's section. Padova, Italy.
Biennale de Lyon, video installation, Lyon, France
Inbetween, group installation, Thuringen, Deutschland
Femini/masculin, group installation, Centre Goerges Pompidou, Paris, France
Roger Vivier, group installation, Galerie Enrico Navarra, Paris, France

1996
Personali / Solo
Objects Performance Video Sound. Touring show Villa Stuck, München, Germany; Kunsthalle Brandts Kladefabrik, Odense, Denmark; Groninger Museum, Groningen, Holland; Museum voor Hedendaagse Kunsten, Ghent, Belgium
Cleaning The Mirror (performance), Villa Stuck, München, Deutschland.
Chairs for Man and Spirit; Installation on location at the new Mindscape Museum for Okazaki City in Japan
Cleaning the Mirror, Video & Photograph installation at the Miró Foundation, Palma - Mallorca
Biography, Theatreplay at the Groninger Schouwburg, Groningen - Holland
Collettive / Group
Walking and Thinking and Walking, Video installation Objects
Louisiana Museum, Odense, Denmark

1997
Personali / Solo
Boat Emptying \ Stream Entering, Installation Sean Kelly, New York, U.S.A.

Marina Abramovic Works, Video installation and photographs, CCA Kitakyushu, Japan
The Bridge, Video Installation, City Museum of Contemporary Art, Skopje, Macedonia
Works by Marina Abramovic (Objects & Video installations), Studio Stefania Miscetti & Zerynthia, Rome, Italy
Video Installation Spirit House & Performance Luminosity, Sean Kelly Gallery, New York, U.S.A.
Collettive / Group
De-Denderism, Video installation, Performance Cleaning the House, Setagawa Art Museum, Tokyo, Japan
Future, Present, Past, Video installation Balkan Baroque, Performance Cleaning the House, Venice Biennale, Venice, Italy
Video installation Spirit House, Biennale, Portugal
Ulay\Abramovic, Performance works 1976 - 1988, Van Abbe Museum, Eindhoven - Holland
PS1 Museum, Object installation, New York, U.S.A.

1998
Collettive / Group
Die Spur des Sublimen, Object exhibition, Kunsthalle zu Kiel, Kiel, Deutschland
Out of Actions: Between Performance and the Object, 1949 - 1979, The Museum of Contemporary Art, Los Angeles, U.S.A.

Finito di stampare nel mese di febbraio 1998
da Leva spa, Sesto San Giovanni
per conto di Edizioni Charta